U0069521

聽，文化
Listen to the Culture

台灣取樣音源與文化保存的第一本書

黃康寧 | 著

SOUND MUSEUM

國家圖書館出版品預行編目資料

聽，文化：台灣取樣音源與文化保存的第一本書／
黃康寧著.--初版.--臺中市：白象文化，2017.07
　　　面：　公分
　ISBN 978-986-95121-0-7　（平裝）
1. 音樂創作　2. 聲音　3. 文化保存
910　　　　　　　　　　　　106011023

聽，文化
台灣取樣音源與文化保存的第一本書

作　　者　黃康寧
發 行 人　黃康寧
出　　版　聲樣創意有限公司
　　　　　100台北市中正區金門街24巷37號6樓
　　　　　E-mail：soundmuseum.tw@gmail.com
設計編印　白象文化事業有限公司
　　　　　專案主編：林榮威　　經紀人：張輝潭
經銷代理　白象文化事業有限公司
　　　　　402台中市南區美村路二段392號
　　　　　出版、購書專線：（04）2265-2939
　　　　　傳真：（04）2265-1171
印　　刷　普羅文化股份有限公司
初版一刷　2017 年 7 月
定　　價　220 元

聽，文化

作者序

取樣製作，並不能和錄音製作、專輯製作、採集製作畫上等號，但卻同時擁有這些製作的特質，取樣的過程中，需要先去理解要取樣的內容，有可能是樂器、有可能是人聲、也有可能是生活中的各種聲音，我們要做的工作是對這項聲音進行拆解，讓它具有重組及應用的再創性。在本書提及的製作中，由於取樣流程的需求，驅使我對傳統聲音文化做更深入的認識與學習，不知不覺中多了一層文化傳承的自覺性。

西方文化因為取樣技術的成熟，不僅間接達成了文化保存，更建立文化入侵的實力基礎，舉例來說，我們能透過電子琴來學習鋼琴，就是將鋼琴音色取樣至電子琴裡所帶來的應用，又例如，交響樂、搖滾樂的取樣音源在數位音樂軟體中顯而易見，而且易於使用，因此這類樂風可輕易被創作出來，使用於影視配樂或商用音樂裡，大大

提高這類音樂的市場能見度。如果台灣的傳統聲音文化，例如北管音樂、原住民古調，也能夠有一套完整的取樣音源資料庫，那不論在保存、學習、應用或是推廣上都會是一個強大的媒介。這些舊有文化不應該只是保存在博物館裡，「使用」是比「保存」更主動又有效的方式，我們可以用新的平台，讓這些文化能夠在現代生活中應用、流竄。

這不是一本工具書，裡面並沒有一步一步的教導讀者完成取樣工作，這是一本我從文化反思到技術實踐的過程記錄，前輩常說「透過經驗的傳承，可以減少很多冤枉路」，不過對我來說沒有這些冤枉路就不會有之後的心得與成就，所有的「進化」都是來自於「錯誤」，我的過程也只是供讀者參考，路總是要親自走過才會留下自己的腳印，何況人生就像跑操場，終點就是起點，跑了幾圈才是重點。

2017.01.28 黃康寧

目錄

5

找不到的聲音

時間：2016.1
地點：工作電腦前

在數位音樂的製作流程中，想做出台灣風格的音樂，電腦裡卻沒有屬於台灣的聲音素材，就像你想要寫書法，筆筒裡卻怎麼找都找不到毛筆，想盡辦法用原子筆畫出書法的形狀後，不禁感嘆：來做一支屬於自己的毛筆吧。

圖：Logic Pro X 軟體介面

前些日子接到一個音樂製作案，需要民族風格的素材，我很熟練地打開 Omnisphere，搜尋 throat，很快的找到許多 Tuvan 喉音的音色，之後我又在 Logic Pro 的 Loops 中搜尋「Tabla」、「Africa」，很快的得到我要的鼓組音色以及非洲原住民的人聲元素，不久後一首充滿民族風味的配樂相應誕生，業主也順利採納了這首提案作品，但頓時我開始

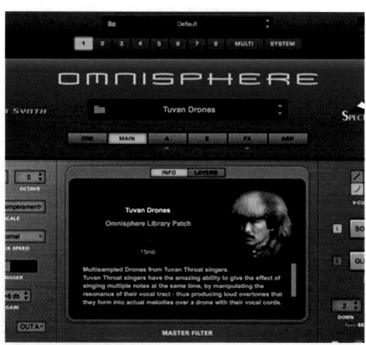

Omnisphere 裡的喉音音色

8

反問自己：台灣沒有民族風嗎？我們有民間的廟宇北管音樂、種類富饒的原住民歌聲，怎麼這些聲音在數位音樂軟體中找不到資源可以使用？

也許大家會想：可以去民間進行採集，或是請樂手進錄音室錄製。沒錯，當然可以，不過在提案過程中我們總是要先提供 Mockup（稱作小樣或俗稱 Demo）給業主，確定方向後，再運用經費進行採集或進錄音室錄製，如果提案過程中的小樣就被回絕，那就會換個方向、換風格或是配器內容，直到確立方向後才進入錄製的階段，所以那些沒過關的小樣提案，就很難進入錄製程序並做出成品。當然，預算非常夠的情況下，也可以在提案階段就開始付出錄製成本，不過畢竟不是一般製作的常態，所以如何用軟體模擬出樂器聲響，成了製作小樣的關鍵。

我的電腦能做出台灣音樂嗎？

用電腦做音樂絕對不是創作的唯一選擇，但它是目前數位市場上最快速且最具產量和產值的製作方式，我突然意識到，每一次製作商用音樂時，其實都是在對廣大聽眾進行美感教育，我們所使用的聲音都很容易因為在媒體上大量曝光而被大眾化、市場化。

數位音樂軟體的成熟，已有幾十年的光景，這些年來隨著音色軟體的發展和進步，很多聲響成為大家常見的聲音符號，像是小提琴的聲音常被用來代表高雅的氣質；催淚的弦樂團音樂總會在電影感人處讓觀眾真情流露；交響樂團的配置一定會應用在氣勢滂礡的史詩樂章中；非洲鼓常被拿來詮釋輕快的草原文化、大地、土著……

等等。這些使用率率高的聲音，開始有了自己的風格定位，而台灣的聲音似乎在這場音色卡位戰中缺席，從起跑線上就已經成為不平等的弱勢。

給這塊土地的聲音一個機會吧

是否建立一套台灣聲音的音色庫，讓這些聲音可以更快速地被嘗試、更方便地被應用，就能因此提高他們的普及化、市場化？我不知道，這得交由市場去定奪，但至少如果我致力去完成它，讓越多人接觸、越多人使用，並成為這些聲音的聽眾，或許這些傳統的聲音能有新的定位，也或許在重新創造的過程中，能產生新的結合、新的藝術，希望在數位音樂的平台上，這些聲音可以有同等的機會被聽見、被應用。

之前在軟體裡搜尋「Taiwan」而得到一片空白時，我內心是相當失落的，這似乎表示「台灣音樂」這樣的分類在數位軟體上是不被定義的，最近 Logic Pro 的更新重點裡，更是增加了不少中國音樂素材，例如京劇鑼鼓經、京劇唱腔等，證實民俗音樂的素材取樣已經是一個國際趨勢，台灣怎可缺席。

荷蘭 DJ：John Christian 來台舉辦電音講座時，我當面請教他：

「如果客戶請你做一個有台灣元素的電子音樂，你會怎麼做呢？」他

Library

Chinese Ruan Moon Guitar

Search Library

01 African	▶	Asian Kit
02 Asian	▶	Chinese Di Zi Flute
03 Caribbean	▶	Chinese Erhu Violin
04 European	▶	Chinese Guzheng Zither
05 Middle Eastern	▶	Chinese Ruan Moon Guitar
06 North American	▶	Chinese Xiao Flute
07 South American	▶	Erhu Echoes
08 South Asian	▶	Ethnic Pluck
09 Southeast Asian	▶	Japanese Koto
		Japanese Shakuhachi Flute
		Tibetan Singing Bowls

Logic Pro 裡的 *Chinese Guitar*

回答我：「也許我會使用 Chinese Guitar 這項樂器，畢竟這是大家比較熟悉且能接受的中式樂器，而且這是你們的任務，我不是台灣人，你們才是這塊土地的人。」聽了我很感慨，首先，Chinese Guitar 這個詞應該是來自 Logic Pro 裡的樂器命名，這項樂器的實際音色是「月琴」，外國人其實會用軟體來認識東方樂器，就如同我們在軟體裡可以選擇 Yamaha、Steinway、Bosendorfer 等不同的鋼琴取樣音色，間接的透過軟體來認識不同名牌鋼琴的特性。所以不僅取樣內容的正確性必須經過考證，連「命名」都會影響到使用者的認知，這讓我見識到取樣技術潛移默化的影響力，甚至是可以直接影響音樂前端創作者的文化素質。

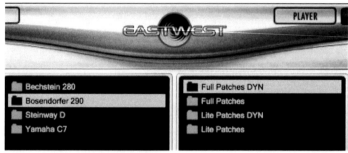

EASTWEST 公司的鋼琴音源分類

台灣擁有相當豐富又具有特色的在地聲音文化，我們不該被動的去等待國外軟體開發商來製作，自己的音源可以自己做，希望以後搜尋「世界音樂／World Music」的時候，能有一個分類叫做「台灣／Taiwan」。

自己當實驗品

時間：2016.6
地點：Home Studio

取樣聲音素材需要一個演奏對象，從小自音樂科班長大，兩棲音樂創作與樂手的我，決定自己先上手術台，接受數位科技的拆解與剖析。

我是一個小提琴手，從九歲進入音樂班開始學習小提琴，很不意外的，可以拿自己當實驗品進行取樣音色的實驗，不過任何一項自發性的計畫都必須有強烈的自律性來迫使自己完成，於是我規定在我二○一六生日那天要完成第一份實驗性的取樣音源送自己當生日禮物，正式開啟取樣音色計畫的第一年。

我開始研究 kontakt 的取樣製作方法：輕易地用滑鼠雙擊 kontakt 介面空白處來建立一個新的音色機櫃，然後把錄製好的 wav file 或是 aiff file 拉進 mapping 標籤裡的對應琴鍵上，如此一來，就可以製作出相當基本的音色軟體。由於這是最基本的製作方式，如過想要提高他的擬真程度，最好不要做單音的取樣，因為音跟音之間的圓滑奏需要比較複雜的程式語法設定，而我一開始對程式語法還不熟悉，所以最後決定採用「樂句素材」的方式進行取樣 mapping。

我先用鋼琴彈了一段和弦伴奏，分別是 C、Am、Dm、G7、Bdim、E，之後用小提琴對著這組和弦做即興拉奏並進行錄製，樂句偏拉丁音樂風格，演奏循環十多次後把樂句檔案一個個照和弦分組剪開，適用 C 和弦的樂句歸一組、適用 Am 和弦的樂句歸一組……以此類推，當中會有幾個可同時適用於不同和弦的樂句，我也會把他們複製過去歸類。

我將鍵盤的左區塊設定為 keyswitch 區域（顯示為紅色），當按在紅色區的 C 鍵時，右方藍色區會對應到適合 C 和弦的樂句；按在紅色區的 D 鍵時，右方藍色區會對應到適合 Dm 和弦的樂句，以此類推。透過這樣的配置，可以做出不同樂句片段的組合，進而達到重組創作，也可以透過 keyswitch 的切換，在不同和弦的樂句間做連接，我曾為這項實驗作品做了示範音樂放上 YouTube，影片名稱叫作 Kent Violin VSTi

錄，讓以後的商業製作能充滿名琴的美

界名琴，也能在取樣製作裡留下聲音紀

館，希望典藏在台灣奇美博物館裡的世

更多的文化內涵，於是我致電奇美博物

希望能再進一步做得更完整，並且具有

什麼台灣獨創聲音的大作，不過我還是

有了這項實驗創作後，雖然他不是

行直播教學。

Museum 取樣音源製作」粉絲頁影片裡進

Demonstration，也曾在「SOUND

聲。如同前文（找不到的聲音）所講，我認為每次的音樂曝光都是一種美感教育，音樂製作人其實具有這方面的社會責任，如果這些美好的聲音能夠在大眾耳邊烙下印象，我相信整體國民的聽覺鑑賞能力也會在潛移默化之下達到提升。

不過下載申請書並致電奇美詢問之後，獲知奇美博物館的名琴租借服務裡，一般來說並不包含商業使用，多半是海外留學、學生音樂會等用途，若要錄製出版，奇美有自己的出版專案，或是和知名演奏家如曾宇謙、馬友友等人合作，進行上市專輯灌錄或售票演出，而當中也有很多細節是外人不易知悉的，例如合約、保險等等，我以軟體開發者的身份，和數位商業的用途來申請，自然而然只能放棄這項名琴取樣的主意。

不過說到挫折，這一點小小的碰壁也不算什麼，早在我開始萌生取樣想法的時候，就不少人來潑我冷水，很多人說取樣是舊技術，他們以前就用「取樣機」做了很多的素材，成品大多都只是有趣而派不上用場，也有人說老外都做那麼多了，要民俗有民俗、要提琴有提琴、要創新有創新，用買的就好，自行研發費工耗時又燒錢，效果還不見得有別人公司的產品優秀。這些話我也都聽了，但是個性使然，不是我自己做的，對我來說就不是我的，而且我自己就是個標準的音色軟體使用者，我看得到市面產品的缺點，有些部分我覺得我有辦法做得更好，很有趣的是，幾個月後有幸和幾位國外開發者進行交流，他們都跟我講出了一樣的話：「I think I can do it better!」

借琴被回絕後並沒有打消我對弦樂取樣的念頭，我開始思考除了拉丁風格外，日劇的旋律、韓劇的旋律都有種既特殊又固定的寫法，也許我可以分別出一套日劇、韓

20

劇、台劇的樂句音源庫，若有類似需求的音樂製作，就可一鍵搞定許多細節，甚至，

我認眞分析這些旋律的前因後果，我覺得因爲不同語言「語韻」的關係，造成這樣的

「旋律」，這些旋律又會產生相對應的「和弦進行」，最終這些和弦會影響「編曲手

法」，而我認爲這類的影響，在弦樂編曲上是很顯性的。

例如縱觀華語流行歌有幾套常用的和弦進行，他們的弦樂編曲也因此有異曲同工

之妙，只要有跡可循就能形成公式，公式就能變成程式，建立一套「Taiwan POP

Strings VSTi」應該是指日可待。不過我告訴自己，這次的取樣製作有更多更有意義的

任務要先完成，比較商業的製作，還是下一步再來進行，這一連串的實驗，已經給我

夠多的養分了，咱們後會有期。

敬…「I think I can do it better! 我覺得我可以做得更好！」

臺灣國樂團研習營

時間：2015.12

地點：台北市文昌國民小學

（國小教師研習營）

我不是學校教職員，斗膽混入了這場國小教師研習營，除了領取一份午餐便當外，我更領略到了滿滿的台灣傳統智慧結晶。

究竟什麼聲音可以代表台灣？

關於可以「代表台灣」的聲音，一開始我沒有明確答案，也許是「傳統音樂」吧？但面對傳統藝術，身處數位圈的我們常常不得其門而入，好在我畢業於「國立臺南藝術大學」，有許多國樂系的朋友，那時剛好朋友在臉書上分享了台灣國樂團舉辦的「國小教師研習營」，內容為台灣傳統藝術，包含客家八音（鄭榮興 主講）、布袋戲掌中乾坤（吳榮昌 主講）、無形文化資產的欣賞與分享（范揚坤 主講）、布農族音樂（王國慶 主講）、台灣傳統戲曲（林茂賢 主講），這樣的主題與師資內容，比健達出奇蛋能滿足的願望還多呀！我才不管我是不是國小老師，筆記本帶著我就出發了。

這是一場讓我重新檢視自己的研習營，我從小主修西洋音樂，長大後曾赴香港迪士尼樂園擔任樂師，在園區演奏美國鄉村音樂，不斷向前走的過程中往往忽略了自己

24

文化的根本，在我不斷的向外學習後，猛然回頭才發現原來傳統一直是我們的特色與資產，是我們之所以獨一無二的驕傲之處，這一系列的講座讓我對自己的文化重拾敬畏。我以一個作曲家的身份，又是以取樣技術的角度來涉略這些文化，於是在這些講座裡，傳統音樂的解構方法、涉入性、應用性，成了我切入的要點。

在鄭榮興老師的講座中，我認識到客家八音有很多面貌，可以很有氣勢、很有韻味，可以齊奏也可以獨奏，經過一連串傳統影音的講解後，我發現傳統音樂演奏技法和樂句表情的複雜度，要拆解成素材的話，有很高的難度。因為想進一步了解，我向老師請教傳統記譜法中的「工尺譜」要如何閱讀？又要怎麼利用工尺譜來學習客家八音？老師說其實工尺譜也是個簡略的記譜法，傳承過程中大多由師傅一邊演繹一邊口傳心授，許多延伸的加花音型必須由學徒自行記載。這也更激起了我學習客家八音的



好奇心，對於工尺譜的認知我不能只停留在紙上談兵，我希望有一天能夠親身體驗用工尺譜學音樂。

好好保存當下，就是在保護歷史

范揚坤老師的講座中，我提問：「該如何保存已消失的文化？」老師回：「已經消失的文化就沒得保存了啊！消失的文化我們只能就留傳下來的部分去學習，我們要保存的是現在還在的！」，這提供了我一項新思維——保存「當下」就是保存「歷史」，現在的種種經過時間的累積與篩選，三、五十年後就會變成歷史文化。想到這裡，我更加珍視眼前這些傳統文化了，他們還是活的，雖然老了點，卻越老越有價值。

自從接收這個思維以後，我常常帶著錄音機出門，錄下車站的聲音、市場的聲音、海邊的聲音，甚至遇到施工、廟會繞境，這些常常被視為干擾作息的「噪音」，我反而會心念一轉，架起麥克風做收音，有時還希望他們多吵五分鐘讓我好好把聲音記錄下來，不是要向環保局檢舉他們，是我要好好保存這些檔案，三十年、五十年後，他們就從噪音變成了更有價值的「無形文化資產」。

最近我每做一個音樂製作案，也都會將電腦工作介面做螢幕截圖，有一個有趣的念頭：現在常常流行「手稿展」，是否未來也會有「工作檔」展，而且隨著科技的進步，這些軟體視窗介面不出幾年，就成了歷史畫面，還依稀記得第一支 iPhone 手機的外貌嗎？明明才幾年前的事，現在看來居然已經像古董了。

台灣的聲響

林茂賢老師的講座更是生動，他把「北管」比喻為傳統音樂裡的重金屬音樂；「南管」比喻為傳統音樂裡的古典音樂，他也提到這些傳統民間文化在變成表演藝術搬上舞台後，南管相較之下比較沒有舞台效果，畢竟這項藝術一開始的初衷並不是站在高大的舞台上演示，而北管則是響徹雲霄，以前任何典禮都是由北管八音團出陣，現在北管音樂常見於宮廟活動，廟慶、遶境常聽到的音樂就是北管樂，他覺得像「國慶日」這種國慶大典，當「奏樂」一喊，演奏的應該要是北管樂，這才是我們國家的文化呀。

28

林老師唱作俱佳、深入淺出，雖然傳統音樂裡有很多細節無法用總結一語概括，但他依然用風趣的講法，讓我們輕鬆愉快地認識到南管、北管之間熱鬧與文雅的曲風差異，也讓我更加確定我要取樣我心目中的台灣聲響——廟宇音樂——北管音樂。

在研習營以後，我開始立向：第一次的取樣計畫要以台灣為本位來製作，除了廟會、原住民，我也思考一些其他的可能性，像是鶯歌陶笛、台灣啤酒玻璃瓶、台塑塑膠管，不管是以樂器採樣為出發點，或是用聲音創意作為思考方向，也許都可以有新的火花。Spitfire Audio 公司也製作過很多實驗聲響的取樣音源軟體，Spitfire Labs 系列產品甚至還將這類比較非商業的音源拿去做公益，將這類聲音設計商品的收益捐贈給公益團體，這一連串的學習與探索，實在給我太多的啟發了。

彰化梨春園

時間：2016.7
地點：彰化黎春園曲館

曲館，套現代的用語可以稱作「音樂社團」，一群人在梨春園玩音樂社團玩了上百年，他們唱的歌、演奏的樂器，是一齣齣的活歷史，在曲館走一遭我終於明白，原來歷史不是用來考試的，是用來過生活的。

「錄北管」不能成為只是掛在嘴邊的口號，如果對北管一無所知，那就算一組北管團樂師就坐在我面前，一樣不知道要請他們演奏什麼內容，就好像進一間餐廳要點餐，至少要能講出菜名吧。一切只好從「學北管」開始。二○一六年七月，在朋友的臉書發文裡得知彰化梨春園要舉辦北管工作坊，我二話不說填了報名表單，收拾行囊前往百年曲館。

那時接觸到的課程，每天分三個階段，早上教鑼鼓經，下午學曲牌唱曲，晚上見習黎春園團員排練。從各個鼓介的口訣和工尺譜裡，我見識到老祖宗的智慧，北管音樂的學習門檻，不需要會五線譜、不需要懂拍號、不需要懂和弦，你只要識字就能讀譜，只要會說話就能學音樂，因為每個鼓點都化作狀聲詞來傳承，只要你背的下來、唸的出來，就可以打得出來。而工尺譜的閱讀方式是只要你識得「合士乙上乂工凡六

32

五乙仕」這幾個字，就可以跟著唱出旋律，對他們來說這就是他們的 Do、Re、Mi、Fa、So，所以現場的老師⋯阿國師，不斷地耳提面命：「一定要唸！唸給他熟！一定要打，打給他熟！」。

我在裡面應該算是比較機車的學生，譜上的每個鼓點我都字斟句酌地去跟老師及助教求證，但在口傳心授的學習環境裡，很多東西與記譜是有誤差的，或是演奏的傳承上已經多了很多前輩的加花，更為豐富更為多變，但也變得更難應證，硬要追本溯源的問到底反而很令老師為難。我每天晚上下課後都在思考如何取樣，內容是什麼？聲部要怎麼拆解？鼓介、空排等鑼鼓經該怎麼結合？又要怎麼放進數位音樂的鍵盤裡？

學習的過程中也發現有其他學員對教學上有意見，他認爲這種「請你跟我這樣做」的口傳心授學習方法已經不科學了，他把每個鑼鼓經、工尺譜，都寫成 1234 的簡譜系統，連各種加花變奏他都一一記錄，他覺得由於現在認識工尺譜的人太少而懂簡譜的人相對的多，如果能把工尺譜變成簡譜，就像解碼翻譯一樣，也讓更多的人看懂，他自己早就是透過這樣的方法在學習北管，這次參加是想看看梨春園「百年曲館」的經營方法，他的加入讓這次的工作坊有很多有趣的火花。

我也跟這位學伴介紹我的製作、示範數位音樂的製作流程，討論現行音源軟體的缺失，以及我認爲可以改進的方法，取樣音源的製作，很有可能讓新一代學子學習傳統音樂的方式多上一個選項，就像現在很多人用電子琴練鋼琴、用電子鼓練爵士鼓，你說這是毀了傳統嗎？還是讓傳統邁向更多元的用途，兼具保存與創新？

在學習的過程中我很大方地表明來意，我的目標不是要成為北管樂手，我是來拆解這項文化的（笑），解釋何謂取樣製作的過程並不輕鬆，總是需要軟體的輔助才能具體地傳達，每次的課餘時間我們都會支持一下當地各個藝文咖啡廳，在那邊進行跨領域的交流。

可能因為我成長背景的關係，不管是配樂或是流行歌音樂的製作案，委託到我身上的大多是民俗類、史詩類、交響類、國樂類等風格，我除了介紹過去作品的製作流程，也請他們就民間音樂的角度給我建議，對他們來說很多國片裡傳統節慶場景的配樂，都跟實際節慶音樂有落差，但我也提出就配樂的角度而言，我們的音樂是要輔助劇情，很多樂句的走向是要配合畫面來編寫，並不是完全依照音樂的邏輯來思考，不

過交流的目的就是爲了弭平誤解與隔閡，我也盡力跟他們請益，希望往後的音樂盡量兩全其美，能達成文化符號的正確性，又同時滿足商用的需求。

我們的「想法」就像皮球一樣你來我往有去有回，從交流的過程中得到了很多寶貴的建議，朋友借我生祥樂隊的專輯《圍庄》，讓我參考傳統音樂跨界的成功案例，以及專輯裡號稱北管國歌的曲牌：《風入松》，我也獲得「和成八音團」的專書，包含兩張 CD，參考裡面林祺振老師的特殊唱腔，也有同儕推薦我參考「鼓往金來鼓樂藝術團」在 YouTube 上的精準演出，現在回想，很多的閒聊都確確實實地給了我關鍵性的方向。

當你全心做一件事情並堅持地往下走時，全世界都會來幫你。

鼓往金來鼓樂藝術團

時間：2016.9

地點：鼓往金來鼓樂藝術團地下排練室

座落於台北市某處的地下一樓，名副其實的地下樂團，大隱隱於市，他們是鼓往金來，在我把現代科技帶進地下的同時，他們對我道盡傳統北管的古往今來。

很多人以為我直接在梨春園採集需要的聲音，其實不然，我確實有在工作坊期間利用課餘時間，架設簡易錄音設備進行素材的搜集，不過最後都只是拿來做成樣本，一方面供自己進行技術測試，一方面和傳統樂手提案溝通時才不會口說無憑，至少我有一個簡易版本的北管取樣音源可以進行示範。但這個版本仔細聽會聽到很多的背景雜音，老人聊天、小孩玩耍、馬路車聲、空中鳥鳴等，收音音場也不盡理想，雖然科技可以幫助我把這些問題修正，不過一個正常的取樣製作，不應該耗這麼大的力氣在做這類亡羊補牢的事，實驗證明，曲館現場不是一個良好的錄音環境。

尋找樂手與場地也成了我最頭痛的事，老師傅的音樂詮釋非常道地，但這次要做的是取樣製作不是錄音製作，很多事情必須違反原本的習慣，例如分聲部錄製、對著節拍器演奏、或是齊奏時加花的手法要一致，這些都會使得老師傅無法順利完成演奏。

我也聽了市面上許多傳統音樂的錄音檔案，參考各種錄音環境，有些是在演奏廳錄的，聽起來偏像舞台劇場的效果，而少了民間藝術的味道；有些是在錄音室錄製，但本來這些樂器就不會在這麼吸音的環境裡演奏，很多我們習慣的共鳴在錄音室裡其實無法被呈現。為了找尋適合的樂手與場地一度讓這個製作進度卡關。

在一次因緣際會的聚餐上，我遇到了國樂系的朋友，得知他們正巧是鼓往金來鼓樂藝術團的團員，在台北市龍江路上有一個排練室，心喜之下當天我就帶著筆電和軟體，前往排練室會見鼓往金來的蘇皇任老師。相聊之下發現蘇老師除了擊樂器的教學和演出外，也有多年電腦製譜的經驗，雖然他是傳統樂器演奏家，卻也對於數位音樂的發聲方法頗有認知。團員中另一位黃世文老師，對於北管有深入的研究，他們也提醒我每個曲館對同樣的曲牌都有不同的演奏方式，而黃老師有研究各家各派的經驗，

有些在南部正確的打法到了北部卻變成不正確的打法，他告訴我必須要有所取捨，我的想法是：「錄得完全部，我們就做成教材；錄不完全部，我們就做成素材」。

鼓往金來的團員都很支持這項計畫，他們也認同這是傳統文化的新面貌，如果不用年輕人的新方法去使用這些聲音，那麼隨著時間物換星移，這些文化會從弱勢變成消逝，他們也願意為了這項製作改變原本的排練習慣，針對我的製作特別進行幾次的預演，每次的練習我都有到場，不是因為練到深夜就有宵夜可吃，是因為看到樂手這麼認真，我告訴自己一定要把這件事做好。

用梨春園學來的知識再加上團員的討論，我們決定以《風入松》為基本框架做錄製，取樣曲牌裡的各種鼓介、嗩吶聲部、以及每個樂器的單獨聲部。傳統的演奏由板鼓起頭，板鼓手就像指揮一樣決定大家的內容、起始、結尾，其他團員就像見招拆招

一樣，看板鼓手下什麼介頭就演奏相對應的鼓介，演奏時也可以自行加花做些許的即興，整個過程就像爵士樂手在台上 Jam 一樣，開歌、演歌、即興、放招、結尾，我更是體悟到，很多藝術的觀賞樂趣，都是從「瞭解他」以後才開始的。

如果要在數位音樂製作上成為好用的素材我們必須規範 bpm（每分鐘拍子數），在錄製的時候得先訂定速度，並在之後的軟體設定裡讓聲音檔可以隨軟體的 Tempo 變快變慢，讓速度的彈性留給後端製作，誰也說不準這些素材會不會變成 DJ 的玩物呢？如果沒有 bpm 規範那可是很難使用的，所以我們遇到的第一個問題來了──對節拍器。

由於傳統音樂的訓練方式不習慣聽節拍器，一開始很難進入這樣的規範，北管現場演奏聲音非常巨大，很多時候根本聽不見耳機裡的節拍器，我們練習了很多次，還用視覺輔助，讓節拍器可以邊聽邊「看」，我們也試過加入「指揮」的方式，不過一跑

拍還是難以拉回原本速度。並不是說樂手原本的拍子不準，而是原本的曲牌演奏習慣，就不是像節拍器一樣百分之百的固定，要改變十幾年來的演奏習慣，實在需要時間來適應。最終，在大家慢慢熟悉穩定的速度後，我們成功地用一般的耳機監聽來進行錄音程序，回想起來，如果當時是去宮廟裡聘請六七十歲的老師傅來演奏，進行這樣的磨合，未免也太為難了。

下一個挑戰是「分軌錄音」，傳統的演奏中大家都是一起齊奏的，小鑼、小鈔、大鈔不會單獨演奏一個曲牌，但取樣的製作，就必須將他拆解成各聲部元素，我們讓板鼓先完成錄製，接著大鈔、小鈔、小鑼、通鼓、響盞、北管鑼再依序一軌一軌加進來錄音，由於一般北管演奏過程由板鼓手發號指令，當中還包含了無聲的手勢，板鼓手

下指令的時機其實也要視整個樂團演奏的狀況而定，所以在分軌錄製的過程中，會產生許多誤會，常常不清楚現在已經錄製到樂曲的哪個部分了。

雖然花了很多的時間剪剪貼貼、重新錄製、釐清段落，但就像我在「作者序」裡提到的，任何的冤枉路都造就了今天的成果與心得，沒走過冤枉路，怎會知道捷徑是哪一條呢？

北管取樣現場

事情總是想得比講得容易，講的比做的簡單。

時間：2016.10

地點：鼓往金來排練室

經過四週的排練後，進行第一次錄音，經討論，我們覺得錄音室不是錄傳統音樂的最佳地點，最後選定在鼓往金來的排練室裡錄音，既然我們要的聲音是在這裡練成的，就在這邊把成果也捕捉下來吧！確定聲音夠乾淨、實際測試沒有擾人的駐波後，我們把所有錄音器材和電腦都搬進排練室裡進行取樣錄製，近距離收音的麥克風採用 Sennheiser MD 421、Neumann TLM 102、Rode NT3，收空間的麥克風有 Rode NT5 pair、3Dio Space 人耳麥克風，第一次的錄音並不是很順利，在演出段落上即便已經有白紙黑字訂出規範，但由於實在跟以往演奏型態過於不同，來來回回修改、確認很多次段落的正確性，也由於沒有旋律只有鑼鼓點的分軌錄音情況下，鼓手們很難確定樂曲進行的實際橋段，所以在板鼓完成第一次錄製後，我們先加入嗩吶錄製旋律線的參考，再錄製其他的鑼鼓聲部。

第一次的錄製只留下實驗性的素材，不過也沒關係，我節錄這些素材可用的部分，做成了一部：北管取樣音源「風入松」製作前導，放上 SOUND Museum 臉書粉絲頁及 YouTube，得到圈內熱烈迴響，算是將這些資源物盡其用了。

第二次錄音，我們決定縮小範圍，只錄「火砲」這組北管最基本的鼓介，基本上廟會出陣時也有很多時候就是打這組鼓介，我在梨春園學習時也有厚著臉皮實際跟團出陣體驗繞境演出，希望至少像這樣的基本元素能完整保留在數位素材裡（成品我命名為「ensemble fire」，可在商品「Loops」資料夾裡找到）。有了前一次的經驗，大家都比較上手，幾次輪番上陣後，火砲素材算是完整的取材了，之後我們請嗩吶老師就火砲的鑼鼓為底，在沒有事先安排的情況下做即興樂句吹奏，後來有許多樂句就這樣收錄為成品了。往往最自然的東西，最美。

第三次錄音，我們再次挑戰曲牌風入松，我心想：如果錄得完美，我們就做成教材，如果不完美，我們就去蕪存菁做成素材，不管怎樣這個製作都成了，沒在怕的。這次的錄音很順利，雖然我們沒有完成風入松全曲只完成了第一段，不過也算是有頭有尾，其他段其實大多也是反覆、加花等等，就拿第一段的素材來好好整理吧。

畏了！

有趣值得一提的是，北管的樂器實在是太大聲了，我麥克風的 Gain 值幾乎都是關到零，而這樣收來的音量才剛剛好而已，對於這項文化我真是從「音量」上就開始敬

第四次錄音我們除了補齊所有「單音」素材，包含不同力度、不同技法，另外就是這次取樣的重點——「多人齊奏」，現行音色包的缺點就是沒有多人齊奏，例如：多人同時打鑼、多人同時打鈔、多人同時吹嗩吶，我想這可能是現行音源的開發者沒有

實際去廟會學習和演出的緣故吧，多人齊奏才是廟會聲響的精髓啊！我特地要求樂手多人一起演奏同聲部讓我取材，我不想用單人聲響來覆疊，對我來說那樣的共鳴不真實。鑼鼓都搞定後，正式進入嗩吶的部分，嗩吶我們一樣分成多人、單人來取材，由於嗩吶的即興插音（加花）很多且每次都不盡相同，我們選擇讓樂手老師以錄好的鑼鼓為底，無止盡地做即興，讓後製來決定要收錄哪一些素材，我們也錄製一些特殊樂句，例如讓樂手改編原本曲牌安排，刻意改變樂句結尾音，不要都是結束在主音，這個作法是為了讓使用者在編曲時，可以有更多的選擇。

終於，錄音殺青，我心滿意足地關上電腦，而錄製的工作只是一部分，檔案整理還在後頭呢。

所有素材歸我用

時間：2016.12
地點：工作電腦前

電子琴的秘密

取樣音源的成品，用電子琴來說明也許會比較具體，在現今生活裡我們可以用電子琴彈出鋼琴、小提琴、小喇叭、長笛、吉他、爵士鼓等樂器音色，也許已經見怪不怪，但仔細想想，這是怎麼辦到的呢？電子琴裡並沒有鋼琴的擊槌構造、沒有小提琴的琴弦、小喇叭的號角、長笛的管子、爵士鼓的鼓皮，那電子琴憑什麼發出這些聲音？憑的就是取樣音源技術，製作人和工程師把鋼琴的每個音獨立錄製下來，分別對應到電子琴上的每個琴鍵，按下電子琴琴鍵的瞬間，會讀取並觸發對應到的鋼琴聲源，發出鋼琴的聲音，同理，將小提琴的每個單音演奏錄製下來，分別對應到電子琴的琴鍵，就可以透過電子琴模擬出小提琴的演奏，而以上就是取樣音源技術應用在生活中的與效果。

52

魔鬼安排在細節裡

聲音素材在琴鍵上的安排（術語稱之為 mapping）是一項很有趣的學問，如果你做出來的軟體想要讓使用者可以順利的即時演奏，那在做 mapping 時就要透過多方的彈奏發現問題，並做相對的調整，以我製作的北管鑼鼓音源為例，擊樂器有很多連續敲擊的演奏方式，而很快速的連擊我們就很難在同一個琴鍵上去呈現，因此我的設計就讓不同的琴鍵能對應到同一種聲音，例如琴鍵上的 D 音都可以觸發「板鼓」的聲響，如此一來當你要彈奏板鼓「快速連擊」時就可以利用交替彈奏不同的 D 音鍵來達成效果，順暢度會比快速彈奏同一個 D 音鍵來的好。

如果要以譜面易讀性為主的話，編排上就要參考記譜法的邏輯，以爵士鼓為例，如圖，大鼓記在第一間；小鼓記在第三間；tom-tom 鼓分別記在第二間、第四線、第四

間，所以音源 mapping 設計要符合記譜的話就要將大鼓放至高音譜記號 F 音；小鼓放至 C 音；tom-tom 鼓放至 A、D、E 等音，這樣不管是 midi 轉成樂譜或是樂譜轉成 midi，都會正確對應到預期的樂器聲響。

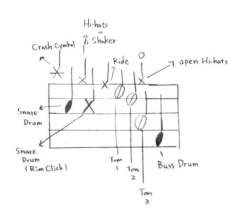

在現行主流音源軟體上，甚至可見「麥克風選擇」的可調性，意思是收音時架的麥克風有遠有近，而使用者可以在軟體上自行調配不同麥克風的音量比例，越多的可調性，在軟體介面上的設計就越趨複雜，複雜的介面對於資深使用者提供了足夠的可調性，但對於新手就產生一道門檻。提供越多的聲音素材也會使得檔案大小增

加，更佔據電腦資源，很多時候有一好沒二好，總是要有所取捨，但我認為一切要以目標客群為出發點，這個軟體是要給誰用的？要易於彈奏還是易於後製？必要的時候多種版本都要一同釋出，滿足各方的需求。

在軟體的設計上除了考量使用者的演奏性、譜面的編排、麥克風聲音組合的多樣性等等，對我來說還有一項最重要的是：文化正確性。

錄得充足可以當作素材，錄得完美可以成為教材

我也很常透過音源軟體來學習不同的音樂，尤其是世界音樂，很多時候是透過音源軟體上的分類，才認識了美洲、非洲、印度、中東等地方的樂器，然後為了編曲需

要，開始上網研究樂器實際的演奏方法，進而練習操控音源軟體來模擬真實樂器效果，若有爭取到錄音預算，當然也會聘請樂手進行錄製。

現在，既然我也成為了開發者，文化保存的行動自然是當仁不讓，錄製時我也不斷向老師請益，希望錄來的素材不是只有數位音樂人士好用，最好在文化保存的意義上也能記上一支大功。但我也逐漸認知到，完整教材與好用素材之間，其實充滿了抉擇。

以北管音源為例，每種鼓介有不同的拍子數，若要製作成好用的循環素材（loop）就不是每種鼓介都適合，有些帶有速度變化的鼓介，也無法成為實用的素材，畢竟，有相當多的使用者在使用這套音色時，是以跨界的角度來使用，有可能加進流行歌裡、有可能放進電子音樂裡、也有可能做成實驗音樂，如果不能符合 bpm（每分鐘的

拍子數）的規範，就很難和其他曲風融合。有些鼓介的介頭還是以「無聲的手勢」來做指令，這在編排時就產生困擾，手勢的部分因為聲音無法表達，在整理成獨立素材後就無法聽出差異性，很難收入在素材裡。

最終，我們決定下次再來挑戰完整教材，這次我就僅保留幾個比較具代表性的鼓介，像是火砲、三不合、緊戰以及其他常用節奏，用編號的方式將每個樂器拆開做成 aiff loop，也放進 kontakt 軟體取樣機裡，讓琴鍵可以分別驅動這些聲音檔案。

我也很希望有一天能跟公部門合作，一起將取樣計畫邁向教材之路。

使用文化，還是保存文化？

我把取樣技術稱之為數位音樂的吸星大法，只要你夠有創意，任何的聲音都可以透過取樣技術成為你製作音樂的素材，你可以把各種樂器取樣成虛擬音源在軟體裡進行模擬；可以把高手即興樂句取樣成 loops 任你組合；可以把生活中不是樂器的物體也變成樂器來使用；當然，你還可以透過取樣把「無形文化」保留下來，可以是即將失傳的樂器演奏技法，甚至是即將流逝的語言。

取樣的重點在於「拆解」與「應用」，你解構後錄回來的素材，會想怎麼用？對我來說：「使用」正好是最主動的文化保存方法！我們常常想著怎麼樣去保留文化、紀錄文化、維護文化、傳承文化，何不想想如何「使用文化」呢？如果一個文化已不再使用，那不管再怎麼努力的去維護它，消失也只是時間遲早的事，所以想著「保存」是被動的思考方式，去「使用」才是主動的具體作法。

一個文化只要還有在使用，就不會面臨消失的危機，如同前文所述，我們在做傳統樂器取樣的期間，必須要先去學習、理解傳統樂器，甚至必須將所有演奏技法一一拆解，閱讀它們的譜例，找到最根本的樂器運作原理，才能製作出好的音源軟體。而使用者也一樣，沒有去研究這項樂器，也無法正確操控這些軟體，就如同如果你不會彈鋼琴，就算一台史坦威名琴就擺在眼前，一樣無法演奏出樂音。

取樣音源製作的過程中，我發現整個工作團隊不斷的向傳統致敬、跟傳統取經，透過向老師傅求教、閱讀文獻資料、實驗及測試，我們從北管音樂的陌生人，變成了學習者，現在雖然我依然不是北管專家，但至少我成為了聽眾，每當廟會繞境我不再只是湊湊熱鬧或是關窗躲噪音，我可以聽懂他們遶境的音樂，甚至我也將這些元素用在我的音樂創作中，成為一位「文化使用者」。

文化保存的方法有很多種，但我相信將它們做成軟體，在案子中應用、在教學上使用、在生活中運用，可以讓老文化擁有新生命，觸及那些原本不會關注它的群眾，也因為有在使用，所以它必須存在，「保存」就變成舉手之勞了。

鼻笛

時間：2016.10
地點：NEW WAY 新潮錄音室

以前我跟老外說，台灣有一種笛子是用鼻子吹的，他們都露出難以置信的表情，我相信不久的將來，會有老外說：我知道台灣不只有珍珠奶茶，還有一種笛子是用鼻子吹的。

說到原住民的樂器，我很快聯想到鼻笛。我從小在屏東長大，有一種可以用鼻子吹的笛子，對我們來說就像神話一樣的存在，現在，我要用我的取樣技術向神話挑戰。

透過在屏東的友人，找到了排灣族的鼻笛樂手，於是也訂了一間位於屏東市的「新潮錄音室」，先聊聊錄音室老闆好了，在我說要錄原住民樂器的時候，老闆跟我談起了以前錄原住民專輯的經驗，而在我表明我是要做取音源之後，老闆皺了皺眉跟我講起更早更早的時候他玩取樣機的經驗，最後他也忍不住問，這不是很多人在做嗎？用買的應該比較快吧？

在我開始這個製作後，真的有許多人跟我說過「很多人在做」，但每次進一步問怎麼做？

「誰」在做？總是沒有答案，也有許多人跟我說他「以前」做過，但當我進一步問怎

64

麼創建一個 kontakt 音源時？答案一樣是不知道。我確信，國外有很多的音源軟體公司，開發過很多種音源、很多種民俗笛子，但我就是沒看過「鼻笛」，好吧，就算哪天被我找到了別人開發的鼻笛音源，那也阻止不了我自己擁有一套自己錄製的鼻笛音源！我堅持，就算買的比較快，自己錄的還是比較有成就感，並且我錄完不是拿來播放著聽的，是往後編曲可以重新組合、不斷應用的，就算別人笑我傻，我可從來都不覺得傻。

就憑一股傻勁，身邊的人也都被我感染了，老闆起初雖然沒有質疑我，但還是可以感受到他覺得我的製作「不太正常」，不過在後來錄製的過程中，我想我們都從這個「不太正常」的錄音經驗裡找到了樂趣，有時候樂手會在試音的時候不小心吹出很精彩的素材，我會馬上回頭問老闆「剛剛那個有錄到嗎？」，老闆回：「有有有，我知道

你就是要錄這種聲音」，老闆還幫我整理檔案，把精華素材挑出來，剩餘的另歸一個備用檔，甚至提醒我還有哪些表定聲音素材沒錄完整，又主動幫我換置、調配麥克風。

似乎我的熱誠也轉移到了老闆身上，到後來有很多心照不宣的默契，讓整個錄音氣氛變得十分溫馨有趣，也許，老闆從我身上又再年輕了一次吧。

錄鼻笛的前一天，我和樂手 Giljigiljav Malivayan 相約研究鼻笛的慣用吹奏方式，顧名思義鼻笛是由鼻子出氣來吹奏，我取樣的是雙管鼻笛，一管定音為 D、A，另一管定音為 D、E、F#、G#、A、B、C，兩根管子必須同時發聲，也因為吹奏時必定產生音程，使得鼻笛的聲響比其他單管的笛子更具識別度與特色性，我取樣的技法類別分成長音、抖音、樂句、特殊吹奏。另帶一提的是，或許是郭英男先生老人飲酒歌版權官司事件的影響，樂手也很怕自己吹奏的曲調中不小心侵犯了版權，在錄製時有很多

的疑慮，我們也決定不以既有曲調作為取樣對象，改以曲調中使用的技法、音型或是即興吹奏作為素材來錄製，不僅素材的數量更多，也更利於重組創作。

學音樂的過程中我們有一句話：「大曲子都是由基本的練習曲組成的」，意思是要把基本練習曲練好，才能擁有詮釋名曲的基本技術，而練習曲本身既是素材、也是教材，換句話說，這些音型，就是樂器演奏的基礎原理，可以拿來傳承、教學，也可以拿來重組、創作。

每一次拆解這些老文化，我都希望能做得盡善盡美，如果我做的夠細緻，那他將可以成為新時代的互動教材，可以用於數位製作又可以用於教育場合，未來如果這項技藝真的失傳了，只要保有這樣的教材，任何人都可以透過他它重新學會這項技藝，

67

而就算成爲演奏家需要時間的累積，透過學習的過程也已經成爲聽眾、成爲文化的支持者。

隨著時間洪流，許多疏於使用的文化逐漸變成時代的回憶，而其實文化的物換星移並不可怕，可怕的是沒有建立文化的學習系統，那就連重拾的機會都沒有了。

泰雅與獵首

在古老的智慧裡，音樂甚至是力量的象徵。

二〇一六年八月受原住民歌手達駿的邀約組成 TAU 樂團擔任小提琴手，而後參加了「原 BAND 大賞」全國原住民樂團創作大賽，因此有了和獵首笛的緣分。

從小在科班音樂環境下長大，參加過大大小小不同的比賽，現在回溯起來，每次的比賽大家都只是盡全力表現自己、探查敵情、等成績。比賽的意義不該僅止於此，難得有一個場合把這些平常不會遇到的好手聚集在一起，只在意台上的交鋒豈不太浪費？我決定在後台把握每一次的交流機會。

在選手休息棚內，我遇到了泰雅族的陳志光先生，他們是彩虹精靈樂團，一家人分工合作，每個人負責不同樂器，組成一個樂團，從作曲到編曲都相當嚴謹，不僅分工細膩甚至還會建立數位樂譜，表現相當出色，他們同時也經營彩虹精靈工作室，從事泰雅織布藝品、泰雅樂器製作。我在取樣原住民樂器的計劃裡，正愁不得其門而

入，碰到他們簡直看到一線生機，當時陳先生正巧近期要去「順益台灣原住民博物館」

（位於台北故宮博物館斜對面）遞交獵首笛的製作訂單，於是他跟我相約在博物館碰

面，做進一步樂器知識上的交流。

「順益台灣原住民博物館」外觀爲一座梯形建築，相當有原住民特色，裡頭有許

多原住民傳統住屋、樂器、用具等長駐展覽，視聽室播放的影片除了介紹布農族打耳

祭，影片的配樂也使用到布農族八部合音，商品部也有販售原住民樂器、原住民專

輯。

我在現場試聽了很多張專輯、閱讀相關書籍文獻，不斷的思考文化的可拆解性，

從歌曲中尋找慣用的邏輯，例如領唱、齊唱的手法就很適合成爲取樣素材，因爲結構

相對單純，易於拆解，和聲重唱的部分難度相對的高，如果完整保留，那重組、應

用、創作的可變性就降低，若是將和聲拆解成單音元素，那又得考驗後續使用者的文化認知水平，使用者對於原住民曲調不熟悉，便無法讓這些單音發揮原有的民俗色彩。這一切當然還是要再花時間做更深入的探討與實驗，不過這座博物館已經給了我很多具體的研究方向。

陳志光先生相當熱心，一碰面就從袋子裡拿出他製作的「獵首笛」，這是紋面族群獵首（出草）凱旋歸來時、獵首勇士表彰戰功時、或是歡慶娛樂時所吹奏的樂器。製作過程中，從選竹子、消毒、鑽音孔、氣孔、脫水、調音、試奏，他們經歷了很多次的失敗，也嘗試了各種調整方法，最終讓獵首笛的音域更完整、音律更準確，現場他還拿出刀片，下刀修改獵首笛的氣孔，向我們介紹製作樂器時調整音色的方法，例如怎麼讓氣音多一點或是實音多一點。

陳先生也現場示範獵首笛的吹奏方式，我還當場獲贈兩支獵首笛作為學習工具，心中真是萬分感激。其實獵首笛的吹奏原理設計得相當簡單，只要會吐氣，幾乎沒有門檻，將上嘴唇、下嘴唇完整接觸吹口的邊緣，吐氣吹奏，就可以獲得最基本且紮實的笛聲，你也可以改變嘴唇的口徑、吐氣的方式，進而做出更進階的音色變化，增加音樂性和技巧性，以吹奏門檻來說，獵首笛比小學音樂課教的直笛更符合直覺，而進階音色的多變性甚至不亞於日本尺八或中國簫，是很值得玩味的一項原住民樂器。

小時候我接受過一段時間的法國號奏演奏訓練，對氣的使用有基礎技術，獵首笛吹奏的取樣我決定自己試試看，於是便在天空之城音樂製作公司的錄音室開始了這項專案。我列了一份取樣清單（如附圖獵首笛音源草稿），內容包含指法、取樣的力度分

73

層對應（輕吹、換音、吐音）、由不同音高起音的樂句、抖音、以及特殊音效，吹奏時我必須控制氣量穩定，維持平穩的音高、音量，抖音也要力求平均且自然。

在軟體的設計當中（以下說明可以對照書末的音源說明書，泰雅獵首笛部分），我將彈奏的力道分為三個區塊，意即彈奏力道輕、中、強時會分別觸發三種不同的吹法，輕力道觸發輕吹的素材，我錄製輕吹素材時盡量保持笛子擁有的特殊氣音，輕吐氣的瞬

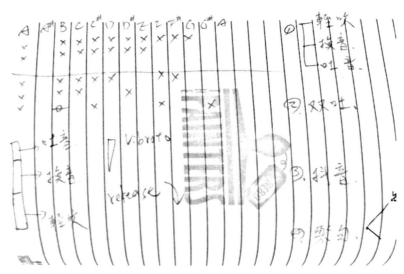

獵首笛音源草稿

間到氣完全與笛管發生共鳴這段幾毫秒的時間（我們稱之爲始震時間：attack time），會有一個特殊的氣聲，這是我在輕吹素材時力求保存的特色。彈奏中力度時會觸發「換音」的聲響，中等力度是我們彈奏旋律時最常使用的力度，如果我觸發的檔案都是「吐音」的聲響，那模擬出來的聲音就像是樂手每個音都不停地換氣、不停地吐音，是很不自然的演奏情況，所以我的做法是錄製時就連續吹奏兩個音，由第一個音自然的連到第二個音，在剪輯檔案時把第一個音剪掉，留下「接過去」的第二個音，這樣觸發的檔案就不會都是吐音，而會有連音的感覺。那如果你想要有吐音的聲響呢？我把吐音配置到強力度驅動的區域，當你按下琴鍵的力度達到一定的值以上時，就會觸發強力度的吐音檔案。以上三種力度搭配下來，在彈奏時不論你想要柔美的起頭，還是順暢的連音，或者有力的吹奏，都可以透過你彈奏的力度來操控。

我將抖音的技法設置在 modulation 參數裡（midi CC1），在 midi 鍵盤上通常位於琴鍵左邊的推桿當中，當你將推桿往上推，就會促使原本的吹奏產生抖音效果，抖音的聽覺效果可分為音量上的大小聲交替變換，和音高上的高低交替變換，因此我的設計是當 modulation 參數往上推時，音量、音高就會漸進式的做交替變換，進而模擬出樂器吹奏時的抖音聽覺效果。

樂句素材的部分，為了讓使用者能夠有足夠的選擇來做重組創作，我設計的樂句分別以不同的音高為起始，例如，在樂句區裡按下 D 音鍵，就會觸發以 D 音為起音的樂句，按下 C 音鍵，就會觸發以 C 音為起音的樂句，而樂句區也可以跟單音區做搭配，我想這樣的設計可以讓使用者以彈奏琴鍵的直覺邏輯，觸發理想中的樂句，方便重組與創作。

「原 BAND 大賞」的活動讓我有了這段「獵首奇遇」，我雖然是以漢人的身份加入了原住民的樂團，能有榮幸參與這項活動實在充滿心得與感激。這本書已經不知不覺業配了好幾項活動，但我不得不說台灣不是沒有資源，只是有時候我們沒有自己先跨出一步，讓自己跟這些資源更靠近一步。

寶特瓶來加油

時間：2016.9
地點：Home Studio

小時候，讓我往前跑，奔向終點線的，是敲著寶特瓶的加油聲，如果要為勵志的人生做一首配樂，寶特瓶將會是我的樂器。

我想做一套有趣、非樂器的取樣音色，又希望和台灣有所連結性，於是寶特瓶成了我暨自己的小提琴後，第二個嘗試的取樣音色製作，我搜集了黑松沙士、金車麥根沙士、光泉鮮乳、大苑子分享瓶作為敲擊樂器，取樣的敲擊部位有瓶口、瓶肩、瓶身、瓶底，除了用手指、手掌做敲擊，也有用筷子、鼓刷來製造不同音色。

與旋律樂器相比，擊樂器做成取樣音源所需的技術較為簡單，因為擊樂器比較沒有音跟音之間連貫性的問題，擊樂器取樣上需要留意的重點是：取樣力度的「層次」，還有同力道敲擊的「次數」，舉個例來說明，你寫同一個字寫十次，每一次寫其實都會略有不同，哪一橫多一點點、哪一撇少一點點之類的，所以寫出來的重複感，一定會跟只寫一個字「其他都用複印的」來的不同，聲音也是這樣！同一個力道取樣的次數

80

越多，在軟體彈奏時的重複感就會越真實，反之，取樣的次數越少，甚至只有一次，出來的效果就會像跳針一樣，像複製貼上一樣，有很明顯的重複拼貼感。

「力度層次」也是擬真的關鍵，旋律樂器因為力度差異比較明顯表現在「音量」上的變化，所以在軟體設置時可以使用音量變化去取代力度層次的採樣（當然，力度層次、檔案大小、檔案多寡都會影響使用者便利性、軟體可調性，製作人必須多方考量後來作設計），但擊樂器的力度的影響除了音量以外，「音色」也會有不少的差異性，所以，擊樂器的「力度層次」基本上是越多越好，單看樂器本身在不同力度的觸擊下所發生的音色差異程度來決定，差異度越高就需要取樣越多的力度層次來呈現。

在音源軟體的成品設計上，我分成三個類別（三個 nki 檔）：一、單瓶的擊奏，二、多瓶齊奏和預錄節奏，三、寶特瓶合唱團（可參照書末的音源說明書）。一個

81

2000CC 的沙士瓶，能發出的擊樂聲響效果不亞於「巫毒鼓（Udu Drum）」，甚至也可以做出音高變化，同時具有瓶子的共鳴又有塑膠的音色質感，相當有趣，錄音時要盡量靠近瓶口，否則錄不到它特殊的共鳴，但麥克風在瓶口也要小心拍擊時產生的風造成噴麥。

預錄節奏的部份我請鼓手用寶特瓶幫我打出各種風格慣用的節奏韻律，像是拉丁、搖滾、放克等風格，讓使用者以後在製作這些音樂風格時，節奏樂器除了爵士鼓以外，還可以選擇「寶特瓶」呢。我也多方嘗試各種變化：加水、換麥克風位置、改變敲擊方式，我盡力保留了各種我能想像的到的寶特瓶聲音。第三個分類我名為寶特瓶合唱團（Bottle Choir），我用吹奏來錄製寶特瓶的聲音，倒入不同的水量，嘴靠近瓶

口吹奏時發出的音高也不同，藉此取樣出不同音高，製作出我所謂的「寶特瓶合唱團」。

寶特瓶的取樣，在我的製作當中是最沒有樂器特性的製作，不過成品卻讓我多次使用在各種製作案中，例如最近我常用寶特瓶的拍擊聲代替一般常見的民俗鼓（如非洲鼓），寶特瓶合唱團也讓我在編寫襯底和聲時發揮不少功效，寶特瓶音源軟體售出後也獲得不少消費者青睞，特別來訊跟我說他們喜歡寶特瓶音源的聲音設計。

雖然我把取樣製作描述得很有樂趣，但其實還是得等等成品做出來、應用於其他音樂製作、與使用者互動後，才能真正感受一股成就感湧上心頭，每次有人來訊稱讚我的音源軟體時，我都會默默地將對話紀錄截圖，鼓勵自己還要再接再厲地做下去。

未上市隱藏版的磁磚琴

好品質，用聽的就知道。

時間：2016.9
地點：天空之城音樂製作有限公司

我同時也任職於天空之城音樂製作有限公司，在侯志堅老師的團隊裡製作音樂，二○一六年公司接到冠軍磁磚的廣告配樂製作案，這次的廣告企劃是要讓「好磁磚，用聽的就知道」，所以特別請製琴師傅依照木琴的規格，重新打造以磁磚為材料的「磁磚琴」，配樂的部分也要以磁磚琴為主角，量身打造專屬的樂音。

這個案子的製作期間，我正好在研究 kontakt 取樣音源設計，這麼一個特殊的樂器擺在我眼前，不好好利用一下吸星大法（取樣技術）把它做成我的軟體音色豈不是太可惜？

和寶特瓶的製作差不多，我分不同力道，每個力道敲擊多次做取樣，藉此來擬真，我還建立了幾個不同的 keyswitch，所謂 keyswitch 是音源軟體裡的一種分類方法，或者說是切換機制，有這種切換機制的軟體，琴鍵配置上通常會有「控制區」和

「彈奏區」，當你在控制區按下某個琴鍵後，彈奏區就會切換成對應的內容，以絃樂為例，控制區的琴鍵通常可以切換長音、斷奏、顫音、倚音等等技法，讓演奏區觸發對應技法的聲音檔案，磁磚琴的配置我設定為單擊、快速三擊、持續連擊、悶音等等。

磁磚琴的聲音相當獨特，而且很貼近自然生活，有點像瓷碗碰撞的聲音，或類似石器撞擊的聲音，不會如鐵琴般堅硬銳利，且保有一種特殊的彈性，透過下方柱狀的金屬管共鳴，也讓聲音更有延展性。我們在天空之城音樂製作公司的錄音室進行錄製，主要使用的麥克風是 Neumann M149，我選擇寬指向來錄製，增加整體樂器共鳴的收音效果，每一個磁磚片的音高我們都有取樣收錄，力求整個虛擬樂器的完整性。

磁磚琴演奏技法當中，「快速三擊」、「悶音」比較需要多做說明，快速三擊在實際樂曲演奏中常會用到，譜例是兩個 16 分音符搭配一個 8 分音符，這個節奏也可以用三

次單擊來製造出類似效果，但用鍵盤快速彈三次必須牽就鍵盤反彈的反應時間，效果與實際演奏還是有落差，所以決定特別取樣這樣的節奏形態。而「悶音」部分，則是敲擊完之後用手壓住磁磚片止住震動，製造聲音突然中斷的效果。軟體上的製作方式是這樣：錄製敲擊後用手止住的素材，但只取用手「止住瞬間」的聲音檔案，觸發聲音檔案的時間不是按下琴鍵時，是「放開琴鍵」時，這樣就可以交給使用者決定「手悶住」的時間點，馬上放開就是馬上止住，慢點放開就慢點止住，有以上這些取樣素材，足夠我做出好用的磁磚琴音源軟體了。

在用音源軟體完成音樂 demo 製作後，也請來打擊樂手現場敲奏，錄製廣告配樂，實際演奏的影片錄像，最終也剪輯成冠軍磁磚年度廣告影片，可在網路搜尋觀賞。

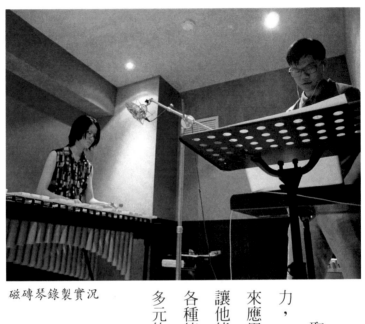

磁磚琴錄製實況

取樣過程中，我覺得有兩項不可或缺的能力，一是對文化（樂器）的理解力，一是對未來應用的想像力，你必須去解構眼前的樂器，讓他能夠以另一種形式來發聲，你也必須揣測各種使用上的可能性，提供越完整的素材、越多元的選擇，才能得到越好的結果。

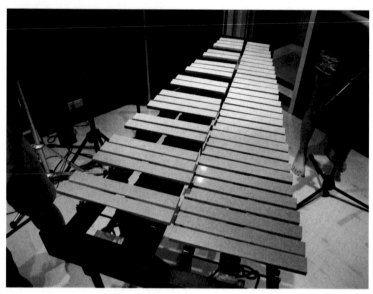

磁磚琴

好萊塢的取樣交流

時間：2016.11
地點：美國加州好萊塢

我算了一下，發現這段路比唐僧取經還要遠呀。

圖：Fable Sounds 的 Yuval Shrem

開始學習取樣後我感到孤立無援，基本上只能靠自學，我買了一份教材：The Sampling Handbook，也看了 Ask Video/Ask Audio 和 ADSR 網站裡有關 Kontakt Sampler、Kontakt Scripting 的影片及文章，得到很多初步的技術，但還是有很多的障礙我找不到解答，像是弦樂 legato、slide 等技法的程式語法寫作、客製化旋鈕、使用者介面優化、impulse response 設定等等，最後我決定直接寫信給國外音源公司請教！

由於當時搜尋了各種小提琴 solo 的音源想來研究 legato 的做法，間接地找到了 Embertone 這家公司，我覺得他們做得非常細緻，細緻到你可能要對提琴非常了解，才能自如的操控他所有可變的參數，而我也觀察到這家公司的規模可能暫時還不大，應該不難聯絡到裡面的開發者，所以我去信 Embertone 公司，大意是說：「我希望能用取樣技術來保存我們國家的傳統文化，如果可以，我想去你們公司拜訪或者實習，甚至

支付個別指導費來學習這項技術。」，很快地我獲得了對方開發者 Alex 的回覆，在瞭解我遇到的問題後，他覺得我不用急著飛去找他們，反到給了我一個 Xtant Audio 的網站連結，上面有販售 Kontakt 語法的進階教材，於是我的 KSP 學習之旅，就這樣開始了。（註：KSP（Kontakt Script Processor），Kontakt 語法的簡寫與全名）。

看完語法進階教材後，我不再是個沒武器就上戰場的茫然天兵，二○一六年十一月，透過 Alex 的介紹，我帶著更完整的自製音源作品，飛到了好萊塢拜訪兩位音源開發者，分別是 Realitone 的 Mike Greene 和 Fable Sounds 的 Yuval Shrem，我當然也有聯絡大家最嚮往的 Native Instrument、Eastwest，不過沒有人引薦的情況下信件就在客服部讓系統不斷自動轉寄，打電話也是轉接再轉接，最後，我決定跟找得到老闆的公司進行交流。

Realitone 這家公司最知名的作品應該是 Blue 這套音源，可以透過它介面上的發音系統，讓虛擬歌手唱出你指定的句子，而且獨唱擬真度很高也很順暢，其他作品像是 Banjo、Whistle、Finger Style Guitar 我都覺得做得很好用。採訪過程很有趣，我問：

「為什麼要做 Banjo 取樣？」

「我剛好有一把 Banjo 而且我也會彈，就做了。」

「Whistle 裡的 ensemble 怎麼辦到的？」

「很簡單，有一招撇步叫做 neighbor borrowing。」

「為什麼要做吉他取樣？」

「因為我兒子是吉他手，錄音很方便。」

「做人聲音源的緣由？」

「因為當時有一套 Eastwest 的 Voices of Passion，我不喜歡，我覺得自己可以做一套更好的，而且我有很多歌手朋友，於是就開工了。」

大部分的問題他都笑一笑，輕描淡寫地說出一個再簡單不過的理由，原來很多事都是我們自己想得太複雜，成功的方法就是一個單純的動機再加上一份持續的熱情，如此而已。

Mike 也說他其實也忘了當初怎麼學取樣的，這是好多年前的事了，但一開始他取樣不是為了賺錢，比較像是一個興趣，或是自我挑戰。除了感慨台灣這塊領域落後別人好多年外，聽他敘述初衷，我由不得的會心一笑猛點著頭，因為我現在所走的路，彷彿就是他口中的那些回憶。

95

我們也聊到定價的問題，他認為：「你不會因為把產品訂得很廉價，而真的提高銷售量」，他把群眾分成三種，一種是只會盜版、試用，絕對不會花錢的人；一種是花錢買產品來做案子賺錢的人；一種是花錢買產品來紀念或打趣的人。不用去考慮那些本來就不會花錢的用戶，這些人可能已經習慣找盜版資源，所以不管你訂的多低，他們還是不會花錢買，需要考慮的是那群本來就會付費的客群「他們會想付多少」，要注意，這群客戶也不會去關心你付了多少成本，你必須思考如果你是一個「買家」，你願意出多少錢來買這個內容？他曾經有一個產品，一開始定價 29 美金，後來他調高至 49 美金，結果他的銷售量並沒有掉下來，所以事實證明會掏錢買產品的客戶，只要東西是用的到的，價格即便翻倍，用戶還是會買單。至於第三種人，你要提供他們「噱頭」，例如「純金製」小提琴的取樣音色，雖然聲音可能不見得好聽，但不管你定價多少，就是會有人買來收藏。

96

我也跟 Mike 分享我的獵首笛輕量版音源和北管取樣前導片（那時只完成這些部分），他很鼓勵我，說做得很好可以拿去賣了（我興奮的忘了問他願意花多少錢買），他也說這些文化只有我們做得到，他做不到因為他不懂這些東西，他曾經使用過類似素材來做東方風格的曲子，但這只是使用者的認知，要成為一個開發者，需要做更深入的了解。「為人所不能為」是他給我最後的建議。

Fable Sounds 公司的 Yuval 是個奇才，擁有多個身份：作曲家、開發者、導演，我印象最深刻的是，他說在他的工作裡，他最喜歡的是導演，而且取樣的過程就像在導演，製作時你要去跟人溝通、去引導，這不就是導演的工作嗎？導演的經歷在他的音樂製作上帶來很多的優勢。說起開發的初衷，他說就只是一開始他找不到好的

saxophone 音色，所以找了樂手來錄製和剪貼，後來朋友說何不把它做成音色呢？取樣製作就這樣開始了。

我問他關於學習程式語法的部分，他回我他不會自己寫，他們有合作的工程師，我反問他工程師如果沒有音樂背景怎麼會 KSP 呢？他居然說：「他們是工程師，他們什麼語言都會。」，這個事實令我感到驚奇，因為在台灣並不是常態，我特別督促自己學習 Kontakt 語法，一部份的原因也是因為在台灣找不到 KSP 的合作對象，即便 KSP 和 java 語法有不少相似之處，但他是一個只能在 Kontakt 裡運行的語法，如果不是為了音源開發，誰會特別去認識 KSP 呢。

關於 Fable Sounds 的定價，相較之下是非常高，基本版本要 499 美金，Broadway Big Band 完整版售價 2295 美金，Yuval 也承認這個定價相對的高，但這是精算師計算

98

的結果，他們相信專業。雖然所費不貲但是我真心推薦大家可以上官網聽一下示範帶，很多的樂器表情我覺得做得非常好，如果你想要把 Big band 每個聲部做的很細，那這包音源某些方面甚至可以超越 ProgiectSAM SWING!、NI Session Horns、Chris Hein Horns，這些經典音源軟體。

之後我也拜訪了曾在 Hans Zimmer 公司 Remote Control Productions 工作過的台灣人 Solo Wang（王榮頤），他在洛杉磯創立了 Solo Music Production，除了參觀他專業的工作環境、分享各種音色的使用心得，也得知 Hans Zimmer 擁有一個強大的取樣團隊，每天都在進行新的聲音實驗，創造新的聲響用在新的電影，我也在網路上找到 Hans 在 Steinberg 的專訪，被問到是否有在用虛擬音色，他提到：他不懂為什麼人們不做自己的取樣音色，明明只要找一些好樂手和一個可以錄音的廳就好了。隨著科技進

步，取樣製作也越來越不是件難事，而且有趣的是，若你去翻看這些音源開發者的背景，會發現他們大多都是作曲家出身，這些作曲家為了做出屬於自己的聲音，從做自己的音源開始著手。

我對自己說，如果我也想做出跟別人不一樣的音樂，怎麼可以不學習取樣技術呢？

站在天秤兩端的科技與人文

當科技遇上藝術，你要叫他「科技藝術」還是「藝術科技」？

有些人問我，你們取樣音源越做越好、越做越像，以後會不會就不需要找真人演奏了？這是一個需要用時間來回答的答案，我的意思是，唯有「時間」才能完整解答這個問題。科技日新月異，人類的技能被科技取代，已經不是新聞，也不是只有音樂製作領域才上演這樣的科技人文之戰。

許多文化研究者會說科技不可能取代真實演奏的藝術，當然，這是肯定的，因為不同的詮釋存在太多種差異，當中的變化性，是數據無法量化的，我個人也樂見這樣的事實，因為科技跟人文本來就不應該拿來「競爭」，他們是兩種不同的專業，只是中間有一塊交集，可以讓彼此相互合作，相輔相成，最好的情況是兩塊領域互相影響，一起「進化」，例如，先有了木吉他的發明，讓某些曲風的呈現得以更完整，後來科技的介入讓電吉他成了另一種選擇，而電吉他又發展出更多有別於木吉他的演奏方式，

讓新的周邊硬體（效果器）、新的音樂風格（搖滾、金屬）相應而生，連帶出現新的文化，這個過程中「吉他」不論在傳承、發展、還是應用，始終呈現日趨普及、不斷演進的狀態。

「人性」是最終的魔王

如果要討論哪種人文的消逝、哪種科技的沒落，我相信這不會是「科技」與「人文」互相競爭的結果，這是「人性」的選擇，千百年來社會不斷的變遷，而人性其實沒有多少改變，我們依然渴望更方便的生活，依然追求更刺激的娛樂，科技與人文也只是因應人性而產生出來的文化現象，這也是為什麼古聖先賢的經典思想著作，至今仍然奉為教材，毫不過時。我在外開講座時常常舉幾個比較極端的例子：如果今天我們依然覺得「飛鴿傳書」很方便、很潮、很有必要，那現在應該人人都有一隻鴿子，而

103

不是 E-mail 信箱，又例如「Google 眼鏡」這項產品只賣了一年就停產，剛釋出時大家討論度很高，覺得很炫也很期待，很像名偵探柯南的眼鏡，是最新的即時科技，但實際的市場說明了：相較於用「眼鏡」來分析世界，我們還是比較喜歡用「眼睛」來欣賞世界，這些產品的去留，最終還是交由人性來定奪。

征服敵人的第一個步驟，是去了解他

我無法斷言未來聲音產業的發展，但我可以分享過去這些日子執行取樣製作的經驗，我原本也以為取樣製作是一個冷冰冰的製作：有邏輯地把樂器演奏技法都一一分類，一個音一個音的錄製，做出虛擬樂器軟體，最終執行樂器模擬的工作，如本篇一開始的提問，甚至有些人認為這是音樂藝術上，機器取代人類始作俑者，但當我開始執行這項製作時，我發現我的第一個步驟居然是「去學習一個文化」，在面對這些樂器

時，我如果沒有一定程度的瞭解，就沒有辦法分析他、拆解他、應用他，試想一下：一個作家如果對烹煮食物不了解，如何出一本食譜？又一個出得了食譜的作家，其實不一定是頂尖大廚，有可能是位美食家，至少是個吃貨、老饕，不僅對食物有所瞭解，甚至可能對美食經濟貢獻良多，在這塊領域上是名副其實的支持者。

套在我身上的經驗就是，每當我開始一項取樣製作，我就必須大量研讀資料，找人諮詢、上課學習，而最終我可能還是不會成為這項樂器的演奏家，但我開始懂得欣賞、懂得分析、懂得應用，甚至可以跟旁人分享、介紹、解釋說明，從國樂團的研習營、黎春園北管工作坊，到北管取樣音源製作完成，我不能說我成為北管專家了，但至少每當廟會繞境，那些音樂對我來說不再只是很熱鬧、很喜氣，或是有時候覺得很大聲、很吵，我開始可以聽得出他們在吹什麼「曲牌」，有哪些部分演奏的跟我學的不

同？開始可以從湊熱鬧變成看門道，我相信不管是一個文化或是一項技藝，要讓他傳承下去勢必要從培養「觀眾」開始，沒有人看就沒有舞台，沒有人用就沒有市場。

從市場看取樣技術

「考試引導教學」是一句老話，「市場引導技術」說穿了也不是新聞。

就我的觀察，西洋音樂文化可以成為主流，跟取樣技術有很大的正相關，隨著科技發展，我們大部分的視聽娛樂都來自電腦、電視、網路，在取樣技術的輔助之下，西洋音樂很容易製作成數位檔案，進而攻佔這些平台，久而久之，因為大家都看、大家都聽，這些文化成了共同欣賞的話題，有了需求就有了市場，業主效仿、製作人跟進，我知道西洋文化不是單靠這個原因就蔚為風潮，我也不會說任何文化都能仿造這種形式達到普及，但至少這會是他們成功要素中不可或缺的環節。

在數位音樂的製作流程中，製作人需要拿作品 demo 向業主提案，進而申請經費來錄製成品，而 demo 大多都是用音源軟體在電腦和數位琴鍵上完成製作，由於傳統樂器在音源軟體上的缺席，我常常覺得傳統音樂在提案階段就已經身處弱勢。也許會有人提出「傳統音樂只適用傳統場合」，例如年節音樂、民俗場景配樂等等，本來就不能拿

來跟大眾市場比較，但適不適合是否也是約定成俗的習慣呢？印度人做寶萊塢片配樂大量使用西塔琴（Sitar）、塔不拉鼓（Tabla）卻不違和，是否台灣人拍國片也可以多用殼弦、月琴，當然樂器的搭配也不該「為使用而使用」，我們還是得對製作案做全面的考量才能下決定，但在數位市場的競爭下，多一分選擇，多一分機會。

就樂手的角度來看，不論是西洋熱門樂器還是古典樂器，在市場上都已經出現職業的「錄音室樂手」，他們的錄音費都不低，是一群超越軟體水準的必要人才，「軟體」其實成了他們不用削價競爭的門檻，演出程度比軟體好，又快又準，身價當然高，反之，水準不如軟體，自然不易在市場上存活。不論是好萊塢還是國內，雖然大多數的專輯、影視音樂、遊戲電玩原聲帶在製作過程中，軟體音色的使用比重都大於真實演奏，但近年體驗式經濟的崛起……電影音樂會、電玩音樂會、歌手演唱會、DJ電

音趴生意都不錯，數位音樂帶來的現場演出產值是有目共睹的，連帶滋潤了樂手的荷包，只是這個效益似乎還沒發生在傳統音樂上，這也是為什麼我覺得傳統聲響不能在數位軟體上缺席的另一個原因。

要製作出好的音源軟體，其實就需要好的樂手，這是必然的，取樣的樂手水準越好，做出來的軟體也會越令人滿意，國外更發展出錄製音源的樂手可以抽取商品利益的合約，換句話說就是他們擁有「版稅」，軟體賣得越好，樂手的收入也會增加，錄製軟體成了他們的生財管道，他們的名字出現在軟體上，也是一種職業錄音樂手的宣傳露出，這是我們很樂見的市場雙贏機制。

我的下一步

那些 Google 找不到的事，總是讓我特別興奮。

未來的事，得從過去說起

在我就讀國立臺南藝術大學應用音樂系期間，有很多國樂系的朋友請我幫他們彈鋼琴伴奏，依稀記得當時我不願意收伴奏費，我對他們說：「不用伴奏費，但是請你送我一片『你自己喜歡聽的』專輯給我就好」，後來，出現一些很有趣的現象：有些同學是透過網路聆聽音樂，沒有購買 CD 的習慣，藉著這次的機會他第一次體驗到「挑專輯」的樂趣；有些同學買了自己最喜歡的專輯，依依不捨的問我：「聽完之後可以借我聽嗎？」；有些同學非常樂意分享，送我好幾張專輯，每一張專輯的品味都相當獨特，有些甚至是我不會去挑來聽的專輯，透過這樣的過程，我除了學到大量的國樂伴奏技巧，認識了很多原本不熟悉的國樂器，還聽到了不少單憑我自己的喜好不會去涉略的音樂類型。

這十幾年來的音樂求學背景，讓我對東西方音樂有了自己的解讀，我覺得西方音樂像建築、像繪畫，充滿邏輯富有結構，因果對應關係明確，用法、功能、目標走向鮮明，而東方音樂如同語言、如同文學，速度變化、節奏韻律就像說話一般，能說得順就能彈得順。中國古代的樂譜大多由文字記載，就連擊樂譜也是以狀聲詞書寫，讀譜就像讀書，能唱就能演，識字就能玩音樂，他的邏輯出自於語言。當然，東西方音樂的種類繁多，絕對不單只是我提供的說法就能以偏概全，以上是我學習和詮釋音樂時所得到的心得，也幫助我自己在演奏時能有一個思維上的準則。

當你站上舞台，總是要自我介紹的

取樣技術成為我的技能之一以後，我想起 Realitone 的 Mike 跟我說過的「Do what others can't do」，出國考察、出國工作後，最常被問起「你從哪裡來？」，我慢慢開始

反思自己文化涵養的獨特性，我該怎麼介紹自己的國家？我該怎麼介紹我從「哪裡」來？從成長經驗裡反覆搜尋，我看中了「傳統音樂」、「國樂」和「原住民」文化，並透過我所學的專業去和他們產生連結與應用，現在，除了夜市和珍珠奶茶，這些傳統文化也成了我和外國人交流的主題，或許有其他文章更深入的探討這些文化的根源性，但這不屬於我想在本書傳達的議題，我想說的是，這些文化是確確實實存在於台灣這片土地上的特色與優勢，海外的經驗讓我學到最深刻的——是自己的文化。

所以我下一個目標，是取樣「國樂團」和「原住民歌聲」，國樂的取樣音源已有其他公司製作過，不過他們是分別以單一樂器作為取樣對象，「國樂交響化」至今仍然是一個有爭議的現象，很多人認為國樂器和西洋樂器的發聲共鳴方式不同，演奏編制上不應該效仿西方交響樂團，但不能否認，近幾年大型國樂團誕生後，對於推廣國樂文

114

化確實有舉足輕重的影響力，而我自己，很喜歡胡琴齊奏時所帶來如絲般的韻味；也喜歡中式彈撥樂器的輕巧觸弦；更喜歡整個樂團龐大聲響帶來的震撼，這次，我要取樣的不僅是國樂團，還有他帶給我的那份熱情與感動。

要取樣國樂團，人數編制是一項關鍵，我們翻閱各個國樂團的官方網站，細心研究國樂團的編制，參考每個樂器聲部各需要幾名演奏家，搜尋各類國樂演奏專輯，分析他們的演奏技法，也閱讀譜例尋找慣用演奏樂句，我們也聘請樂手到錄音室進行實驗，測試麥克風收音位置、演奏人數、各種演奏技法的連接性，做成實驗版音源來討論，希望最終我們能用十足的信心去面對大樂團的取樣製作。

說到原住民歌聲，一直令我很著迷，他們經歷古調失傳、年輕人重拾母語等過程，甚至為了因應新的音樂風格，出現跨界唱法、耆老唱法的區隔，要能夠完整的取

樣、收錄、編修、到軟體應用，絕對是一大工程。我目前的出發點會分為「童聲」、「男聲」、「女聲」來製作，每個族別獨立開來，分聲詞、唸詞、拼音來取樣，樂句的部分也要依照語意意做分類，目前預計分為信仰類、親情類、情歌類、喜悅類、悲傷類等等，並標示於軟體介面，使用者就可以依照語意分類去做創作，減少錯誤音樂符號的發生，目前還在與一些原住民合唱團老師請益，做更完善的規劃。

關於我的文化保存法

在從事這一連串的取樣工作中，漸漸得到了不少關注，最讓我驚喜的是得到了很多意料之外的知識和資源，交到更多的朋友，而有了不同觀點的交流，有時候因為這些素材的取樣方法沒有前車之鑑，用 Google 搜尋也找不到參考資料，會感到心慌無助，但同時，也因為找不到答案，我決定自己創造答案。

這一系列的取樣分享，我還會持續下去，寫成網誌、寫成書、寫成技術教材，我期待這份技術能不斷推廣、革新、應用，畢竟我們已經做過太多文化的紀錄、解說、修復，但隨著被記錄者的離去，這些文化依然會有被我們淡忘的一天，取樣技術的應用可以讓傳統文化相容於日常生活中，用文化來豐富生活，用生活來乘載文化，我們累積下來的無形資產就會一直被傳承，就可以不被遺忘，讓我們以「使用」代替「保存」，讓科技能夠繼續爲文化寫故事。

特別感謝

聲樣創意有限公司

天空之城音樂製作有限公司

鼓往金來鼓樂藝術團

白金錄音室

陳志光

黃湘捷

杉特

林柏勳

林冠廷

臺灣國樂團

黎春園

聽，文化

Listen
to the Culture

聽，文化

Listen
to the Culture

獵首笛歷史與現代的意義

歷史：紋面族群獵首（出草）凱旋歸來時，獵首勇士吹奏表彰戰功時。或歡慶娛樂時。
現代：勝利的象徵，努力不懈的過程或成果。或歡慶娛樂時。

● 按住 ○ 放開

指法音階說明

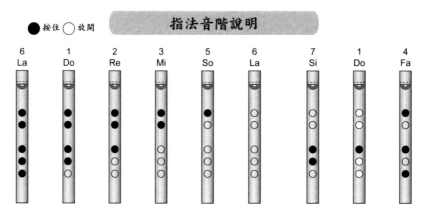

教材製作：彩虹精靈工作室（陳志光-0975－700910）

製笛師：

姓名:簡愛玉
族名:Sayum.Votu
出生:1976.08.08
文面:2008.01.19
族別:泰雅族
部落:復興鄉義盛村

姓名:陳志光
族名:Dali.Yealo
出生:1974.02.24
文面:2001.03.16
族別:泰雅族
部落:復興鄉義盛村

獵首笛介紹

文面族群-獵首笛

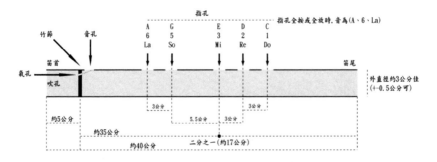

指孔全按或全放時, 音為(A、6、La)

<div style="text-align:center">製作流程說明</div>

步驟一、取材定型：採集桂竹直徑約3公分，長40公分，去除多餘竹節，樣式如上圖。
步驟二、消毒殺菌：用滾水煮桂竹，約30分鐘。
步驟三、音孔製作：距竹節5公釐處製作四方形音孔。
步驟四、氣孔製作：將鐵片燒烙製作氣孔，並使氣孔角度微向上直至吹出笛音。
步驟五、笛身脫水：利用電熱風扇烘乾笛身前後各約半小時。
步驟六、底音調音：將笛調音調成Ｌａ音（笛越長音越低，笛越短音越高）。
步驟七、調音試奏：調音順序為1、2、3、5、6。（指孔越大音越高）。

韓國國家音樂院金水鎔老師學習杖鼓。

廖麗蓉

台灣基隆人。畢業於中國文化大學音樂系國樂組。主修三弦、琵琶，師事葛瀚聰、林谷芳老師。曾任中國文化大學音樂系國樂組助教、南華大學藝術文化中心及民族音樂學系助理。現任鼓往金來鼓樂藝術團團員。

鼓往金來鼓樂藝術團樂團

鼓往金來鼓樂藝術團是由傳統擊樂名家蘇皇任先生，邀集在傳統鑼鼓樂領域的專業人士與學生，於 2008 年 3 月所組成。鼓藝團之成立，以表演及傳承各地民間鼓樂為主要目的，冀望發揚傳統鑼鼓音樂，並能以此經驗融入當代藝術之元素，以符合當代人們的需求，期待能將豐富的民間鼓樂藝術推廣至各個角落。『鼓』與『金』均為中國音樂中最重要的敲擊樂器。藉由鼓的雄偉與金屬樂器的震撼，使古老的民間鑼鼓音樂，發展成為今人更能接受喜愛的鼓樂藝術。

鼓藝團成立之初，即參與各社區的表演活動，期望將傳統鑼鼓音樂散佈各個角落。2009 年 3 月於台北市中山堂，我們應台中自生遍在佛學中心舉辦了一場別開生面的音樂會《聲空不二音樂禪》，獲得廣大的迴響，該場音樂會實況並由原動力文化出版發行。近來，樂團積極接觸台灣鑼鼓，學習北管音樂，也以此為根基創作樂曲並演奏，未來期能研古創新，更加發揚本土鑼鼓樂。

黃世文

　　台灣基隆人。啓蒙於劉維哲老師，畢業於中國文化大學音樂系國樂組，師事劉俊鳴老師。國立台南藝術大學民族音樂學研究所碩士，指導教授鄭德淵老師。研究北管音樂多年，受教於葉美景、張天陪、王洋一、湯阿九老師，拜師於汐止樂英社詹文贊先生。

陳郁彣

　　汐止樂清軒北管組板鼓手，汐止雅音國樂社二胡指導老師。現任鼓往金來鼓樂藝術團北管指導先生，汐止忠順廟悠弦樂團團長及指導老師。1985 年加入汐止樂清軒學習北管至今，師事：詹文贊先生、湯阿九先生。

陳筱郁

　　參與劇場工作逾十年，擔任戲曲團體行政、技術、後場、道具製作、展覽導覽等，為全方位的劇場工作者。業餘學習歌仔戲武場打擊九年，向莊步超、林永志老師學習；北管嗩吶啓蒙於吳威豪、黃世文老師。現就讀國立臺北藝術大學傳統音樂學系碩士班。

汪冠州

　　於 2002 年參加南華大學雅樂團，曾任雅樂團音樂總監，嘉義縣民雄鄉松山國小太原鑼鼓隊指導老師。隨王寶燦老師學習絳州鼓樂、山西鑼鼓多年。

洪孟祺

　　於 2003 年參加南華大學雅樂團，擔任樂團打擊。曾任嘉義縣大林鎮平林國小花鼓隊、美林國小鼓隊、民雄鄉松山國小太原鑼鼓隊之指導老師。在學期間師事王寶燦老師學習絳州鼓樂、太原鑼鼓等，隨

北管演出樂手

蘇皇任／鼓往金來鼓樂藝術團團長

中國文化大學音樂系國樂組、南華大學美學與藝術管理研究所畢業。鼓往金來鼓樂團團長、佛光山人間音緣梵樂團擊樂首席，台南藝術大學中國音樂學系、南華大學民族音樂學系講師，興化國小、碧華國小、碧華國中國樂團打擊分部老師。

中國鑼鼓樂師事李慧、田鑫、李民雄、王寶燦老師，京劇鑼鼓師事呂永輝老師，隨烏布里卡賽姆及 Abbos Kosimov 學習新疆手鼓及中亞手鼓。

對於民間鑼鼓樂、新疆手鼓、西洋鼓類樂器，皆有深入的研究。多次參與薪傳歌仔戲劇團、明華園戲劇團、東山戲劇團等戲劇演出，近年並參與舞蹈伴奏、劇場音樂等不同形式的表演藝術。

隨李民雄教授學習中國擊鼓藝術，深得其真傳。在南華大學期間隨王寶燦教授學習山西民間鑼鼓，並進行「絳州鼓樂」之採風，完成碩士論文《絳州鼓樂團之研究》。指導南華大學雅樂團及鼓樂團，為其編寫《望月婆羅門》、《赤壁賦》等樂曲。在創作方面，應台中「遍生自在佛學中心」《聲空不二音樂禪》節目之邀，創作並表演同名大型鼓樂曲《聲空不二曲》；雙排鼓重奏曲《悅樂》，為教學創作《嘰哩呱啦》、《歡天喜地》、《鼓會雙峰》；以及《擊古鳴今》、《虎虎生風》、《鼓動》、《聽聞》等多首新創鼓樂曲。

為了對宣揚鑼鼓樂，籌組「鼓往金來鼓樂藝術團」，冀望於鑼鼓樂的表演、創作、教育方面做出積極的貢獻。

泰雅獵首笛：Head Cut Flute

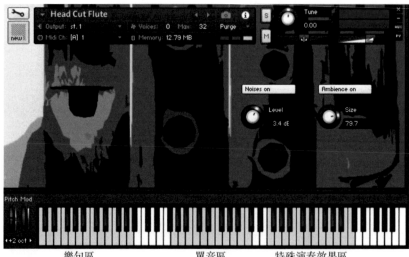

　　樂句區　　　　　　　單音區　　　特殊演奏效果區

樂句區的排列邏輯是：G 音即是 G 開始的樂句，A 音就是 A 開始的樂句以此類推。

單音演奏區：輕力道彈奏時會有微微的氣音，中力道是圓滑奏比較適合的力道及音色，強力道會聽到吐音的感覺但沒有很強烈，比較有個性的聲音在特殊演奏效果區。

有任何問題歡迎您來信

soundmuseum.tw@gmail.com

3.Bottle Choir

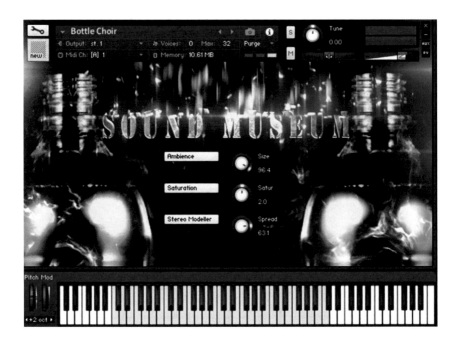

瓶子合唱團，由口吹寶特瓶發聲來取樣，重壓時會有吐氣音。

2.Bottle X Bottle

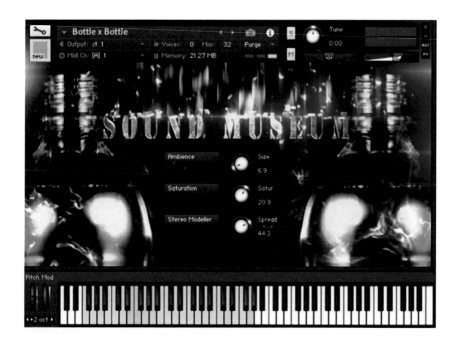

相較上一包音色，這包音色的素材大多是多個瓶子互擊的聲響。
藍色區塊為 loop 區，節奏會無限循環且可依照指定 BPM 自動更改速
度，紅色區塊為單一擊聲，適合拿來結尾或是自行演奏節奏。

雙瓶進擊

1.Bottle Battle

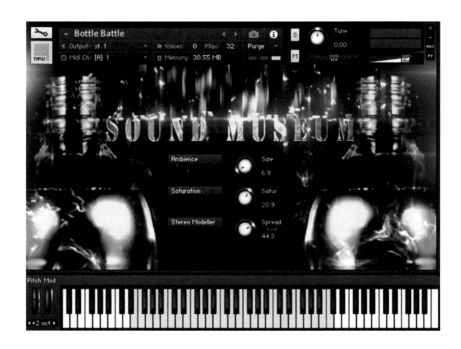

此作品的採樣素材皆為台灣各式汽水、牛奶的瓶子。

取樣手擊寶特瓶瓶底、瓶口、瓶肩、瓶肚，有幾鍵為鼓刷效果，最左邊兩鍵為擠壓寶特瓶的聲音，鍵按下與放開會分別對應到擠壓與鬆開的聲音，類似心跳聲。右方有不同音高的取樣，可以彈奏旋律。

排灣鼻笛：Nose Flute

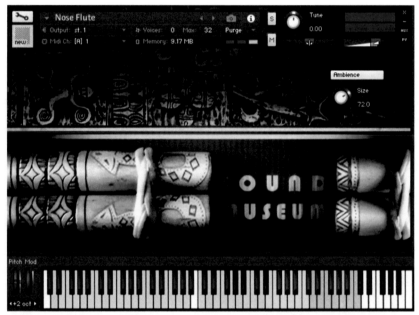

鼻笛樂句　　　　　　　　單音演奏區　效果音　強吐音

這包鼻笛取樣基本上只適用於 C#調、D 調，樂句區的排列邏輯是：G
音即是 G 開始的樂句，C 音就是 C 開始的樂句以此類推。

這次取樣的是排灣族雙管鼻笛，一定是雙管同時發聲，所以都是雙音
的聲響。

單音區 F#、G 兩音，按照真實演奏演奏特性做設計：輕力道時 F#為[D,F#]
音程，G 為[D,G]音程；大力道時 F#為[F#,A]音程，G 為[G,A]音程。

3.嗩吶樂句包：Temple Suona Loops

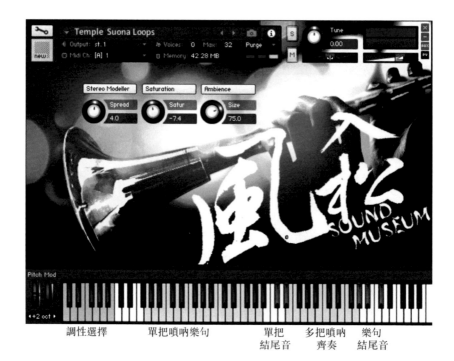

調性選擇　　　單把嗩吶樂句　　　單把　　多把嗩吶　樂句
　　　　　　　　　　　　　　　　　結尾音　　齊奏　　結尾音

樂句可以彼此相互連接，由於嗩吶特性的關係，所有藍色的樂句區沒有設定力度感應，每個鍵的音量都是統一的，不過黃色區裡後面三個音有力度感應，方便使用者要製作長音當底音時可以利用。

2.擊樂素材包：Taiwan Temple Perc Loops

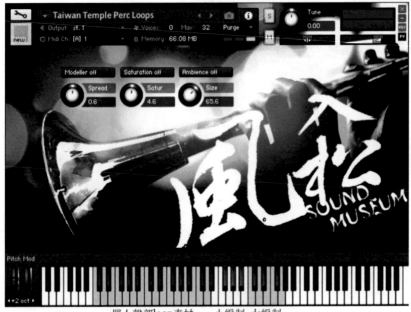

單人聲部loop素材　　小編制　大編制
合奏　　合奏

小編制合奏為每一個樂器只有一人演奏，大編制合奏為每個樂器有多人演奏。此兩區（黃色、紅色區）的最後一個音為單音的結尾音，可讓所有 loop 輕易地做自然的收尾。

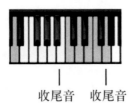

收尾音　　收尾音

藍色及紅色兩區的 C#、D#為通鼓，G#、A#是通鼓輪奏；綠色及黃色
兩區的 C#、D#為扁鼓，G#、A#是扁鼓輪奏。

藍色及紅色兩區的 B 為北管大鑼，在彈奏時可輕易地用左手或右手大
拇指觸擊，由於幾過測試多人齊敲的效果並不彰顯，所以在這邊都是
採用單人聲響，可在每個樂句的第一拍敲擊，會很有北管遶境的行進
感。

綠色及黃色區的 A、B 兩音為小鑼及響盞的止音，可用來止住 E、F 兩
音的小鑼、響盞聲。

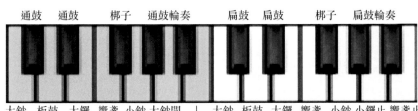

介面旋鈕：

Ambience：空間殘響的多寡

Saturation：聲音飽和度

Stereo Modeller：左右相位廣度

上方為效果開關按鈕，下方為數值旋鈕

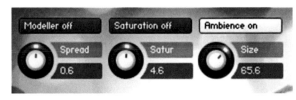

北管風入松

1.擊樂包：Taiwan Temple Perc

單人編制｜單人編制｜多人編制｜多人編制

單人編制表示每一個聲響都是單人敲擊（例如一個人敲鑼），多人編制
表示每個聲響都是多人齊奏（例如多人各拿一個鑼同時敲擊），以一個
八度爲一組來區分，共四個八度。

C、G兩音爲大鈔、小鈔，E音爲小鑼，因此按C和弦就能輕鬆擁有一
個基本聲響，不管是左手右手、單人多人都適用。

F音是響盞，可以用來打比較細碎的節奏，你可以單音連擊或是用一
五指按八度來交替連擊都很方便。

D音是板鼓，在北管音樂裡是擔任指揮數拍子的角色，可搭配F#的梆
子聲響進行演奏。

目 錄

台灣取樣音源

中文說明書